迪士尼幼兒
認知貼紙遊戲書

④ 農場和我的家

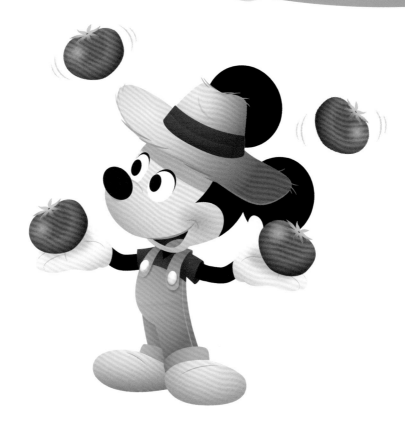

新雅文化事業有限公司
www.sunya.com.hk

泥塘裏洗澡

布魯托 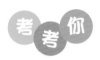 看見豬媽媽帶着小豬在泥塘裏洗澡，請從貼紙頁中選出貼紙貼在剪影上，把圖補完整。

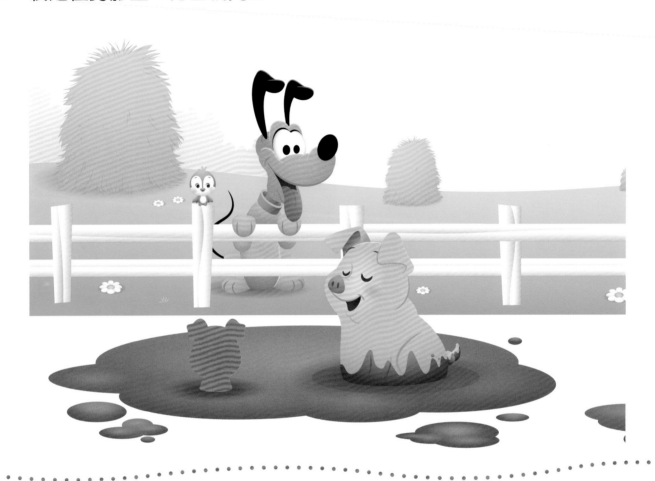

考考你 蔬菜健康又美味，很多動物都愛吃呢。請根據每幅圖裏的蔬菜數量，從貼紙頁中選出數字貼紙貼在 ◯ 內。

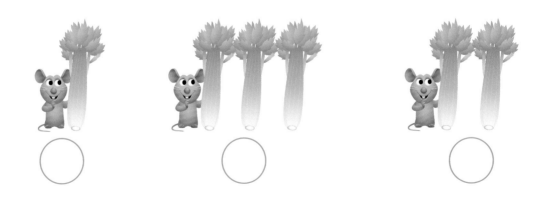

池塘裏的鴨子

小鴨子在跟誰說話呢？請從貼紙頁中選出貼紙貼在剪影上，看看牠是誰吧！

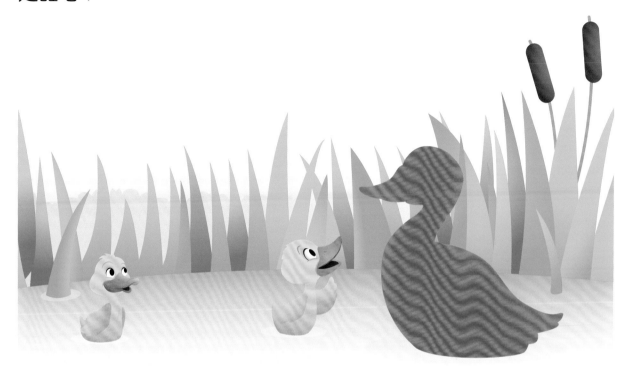

 鴨子除了可以在水裏游外，也會用兩腳在地上走。什麼動物像鴨子一樣有兩隻腳呢？請從貼紙頁中選出貼紙貼在對應的剪影上，並把答案圈起來。

鸚鵡 / 鴿子

母雞 / 公雞

小雞找媽媽

小雞們正嘰嘰喳喳地叫着媽媽，請從貼紙頁中選出貼紙貼在剪影上，
幫小雞們找回媽媽吧！

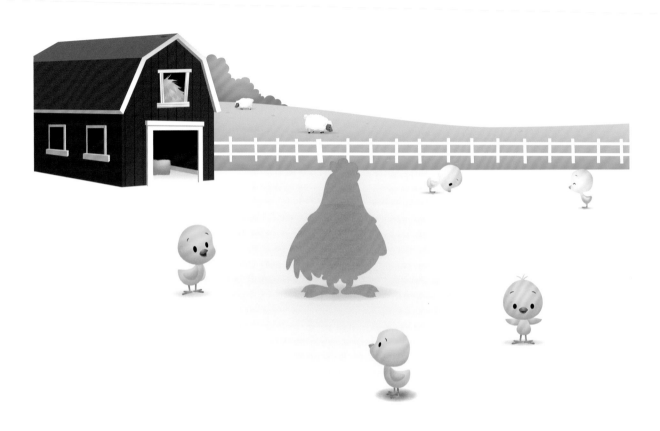

考考你 小雞快要破殼而出了！小雞的出生過程是怎樣的呢？請
從貼紙頁中選出貼紙貼在 ☐ 內。

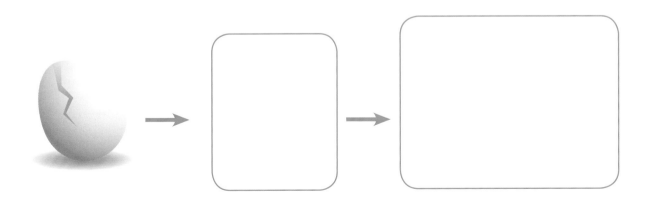

神秘的動物

哪一種動物頭上有兩隻角，下巴有長鬍子，喜歡吃青草的呢？請從
貼紙頁中選出貼紙貼在剪影上，並把答案圈起來。

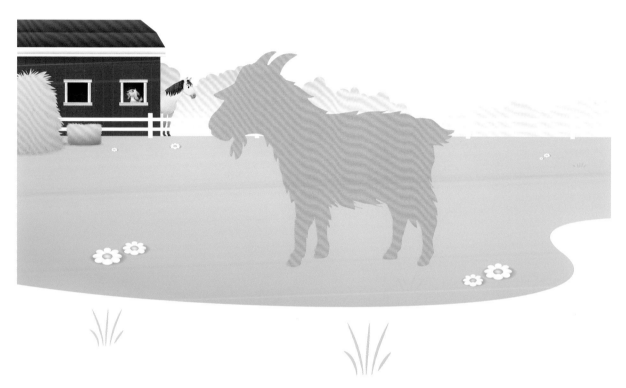

頭上有兩隻角，下巴有長鬍子，喜歡吃青草的是（馬 ／ 山羊 ／ 牛）。

 在下面兩幅圖中，有三處地方不一樣，你能找出來嗎？請
在圖 2 圈起來。

圖 1

圖 2

貝兒的動物朋友

今天天氣真好，貝兒決定和她的動物朋友出來散步。到底那是什麼動物呢？請從貼紙頁中選出貼紙貼在剪影上，並把答案圈起來。

貝兒騎着的是（馬 / 驢子 / 綿羊）。

 誰在池塘裏的荷葉上唱歌呢？請從貼紙頁中選出貼紙貼在剪影上，並把答案圈起來。

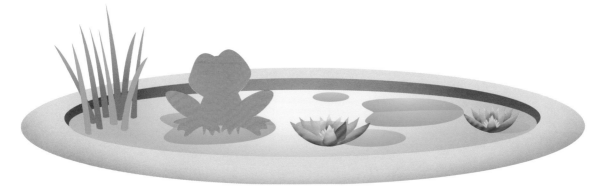

（魚 / 蜻蜓 / 青蛙）在池塘裏的荷葉上唱歌。

誰在「咩咩」叫？

哪一種動物會「咩咩」叫，我們還可以用牠們的毛製成毛衣呢？請從貼紙頁中選出貼紙貼在對應的剪影上，並把答案圈起來。

（羊 / 牛 / 豬）會「咩咩」叫，我們還可以用牠們的毛製成毛衣。

 下圖中的小狗跟牠的爸爸媽媽一樣，懂得協助牧羊人把羊羣趕回羊圈。請從貼紙頁中選出貼紙貼在 ☐ 內，看看牠的父母是什麼樣子吧！

小狗

狗媽媽

狗爸爸

熱鬧的農場

母雞會「咯咯」叫，馬會「嘶嘶」叫，其他動物的叫聲又是怎樣的呢？
請根據動物的叫聲，從貼紙頁中選出貼紙貼在對應的剪影上。

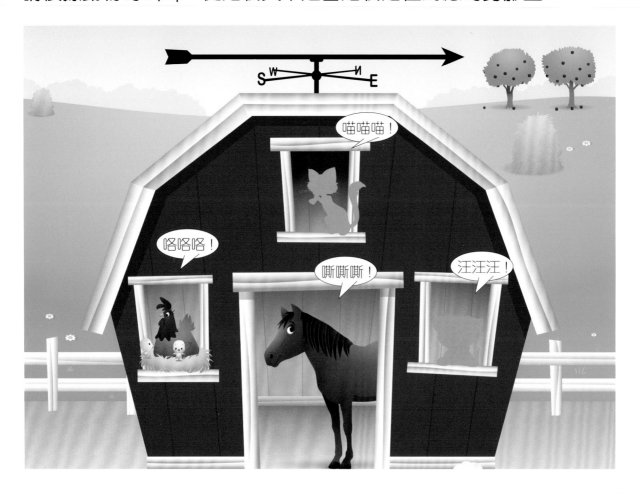

 下面都是農場裏經常種植的東西，請從貼紙頁中選出貼紙
貼在對應的剪影上，看看它們的樣子吧！

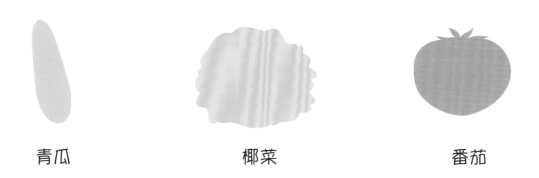

青瓜　　　　　　　椰菜　　　　　　　番茄

美味的食物

下圖中的植物長滿了一種紅色的，吃起來酸甜又多汁的東西，那是什麼呢？請從貼紙頁中選出貼紙貼在適當的位置，並把答案圈起來。

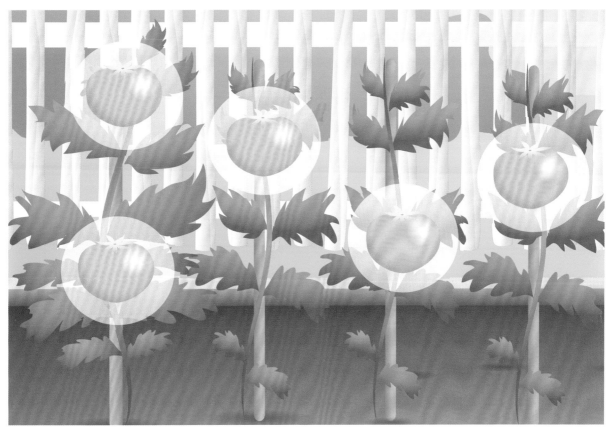

那些紅色的，吃起來酸甜又多汁的東西是（番茄 / 薯仔 / 蘋果）。

 貓會捕捉什麼動物呢？請從貼紙頁中選出貼紙貼在 ☐ 內。

動物們的美食

下面的動物愛吃什麼食物呢？請從貼紙頁中選出貼紙貼在對應的 ☐ 內。

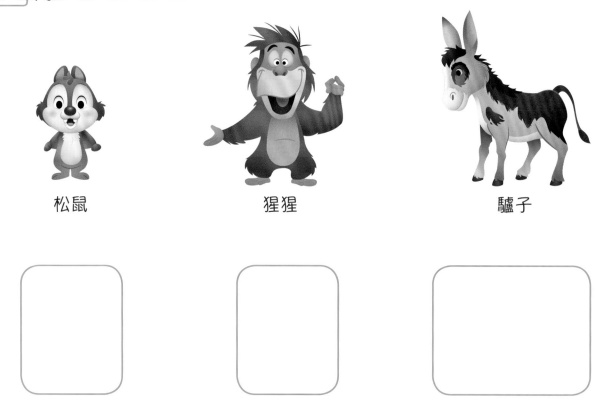

松鼠　　　　　　　猩猩　　　　　　　驢子

 下面的農作物只得左半邊，請從貼紙頁中選出貼紙貼在它們的右半邊，令它們回復完整。

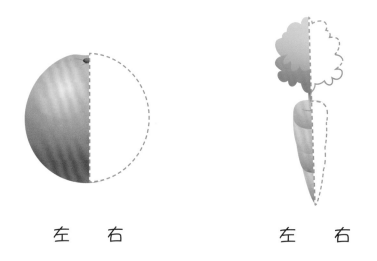

左　右　　　　　　左　右

動物們的大貢獻

你知道下面的東西都是從哪裏來的嗎？請從貼紙頁中選出貼紙貼在對應的 ☐ 內。

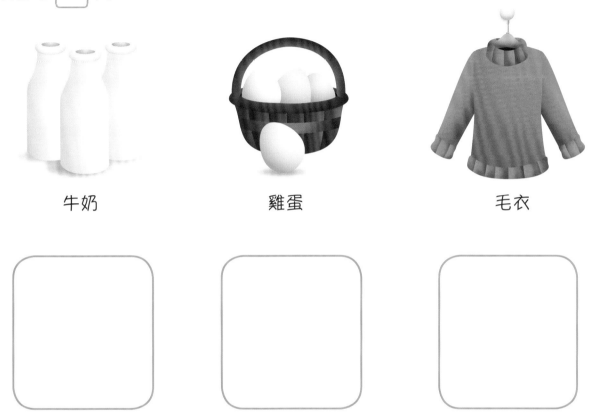

牛奶　　　　　　　　　雞蛋　　　　　　　　　毛衣

 下面都是農場裏的動物，牠們是什麼呢？請從貼紙頁中選出貼紙貼在對應的剪影上，並把答案圈起來。

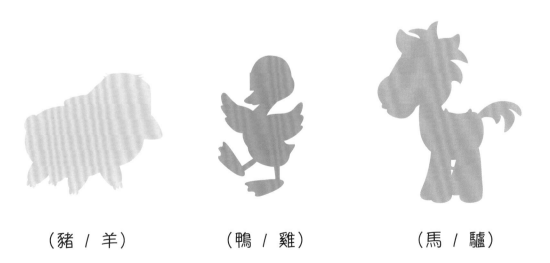

（豬 / 羊）　　　　　（鴨 / 雞）　　　　　（馬 / 驢）

布置家居

米奇想在家裏的牆上掛兩張照片，你能幫幫他嗎？請從貼紙頁中選出貼紙貼在適當的位置。

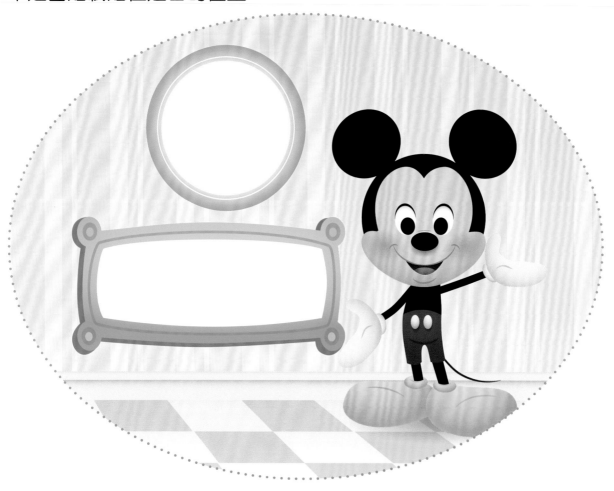

考考你 在下面的兩幅圖中，有三處不同的地方，你能找出來嗎？
請在圖 2 圈起來。

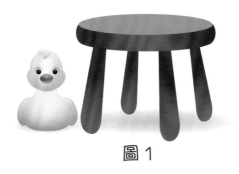

圖 1

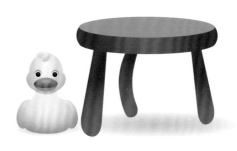

圖 2

下午茶時間

愛麗絲 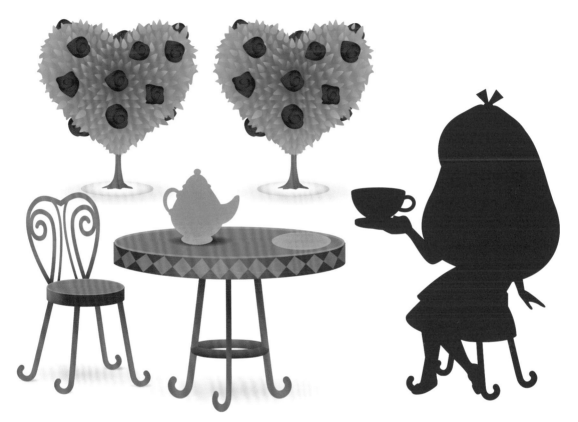 打算在花園裏享受下午茶，她準備了什麼東西呢？請從貼紙頁中選出貼紙貼在對應的剪影上，並把答案圈起來。

愛麗絲準備了（茶和果醬多士 / 果汁和甜甜圈）。

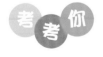 請根據芹菜被小老鼠吃掉的情況，從貼紙頁中選出貼紙貼在 ◯ 內，**1** 表示未開始吃，**3** 表示吃得最多。

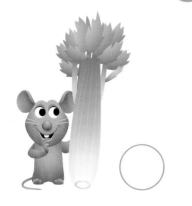 ◯ 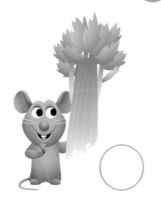 ◯ ◯

窗戶在哪裏？

誰正從窗戶裏和大家打招呼呢？請從貼紙頁中選出貼紙貼在適當的位置。

 下面有粉紅色和黑色大褸各一件，米妮 想為它們挑選相配顏色的帽子。請從貼紙頁中選出貼紙貼在 ▢ 內，幫幫米妮吧！

阿布的玩具

阿布 的玩具除了有布娃娃外，還有風箏、木琴和風車。請從貼紙頁中選出貼紙貼在適當的地方。

考考你 請根據下面的果汁排列規律，從貼紙頁中選出貼紙貼在對應的剪影上。

動物的家

雞、狗、鳥、馬等動物都有自己的家，你知道下面的屋子是誰的嗎？
請從貼紙頁中選出貼紙貼在適當的位置。

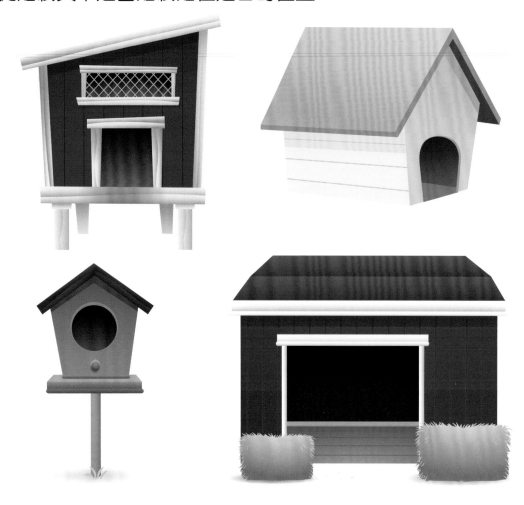

 請觀察下面各人物的衣着打扮，他們應該穿什麼鞋子呢？
請用線連起來。

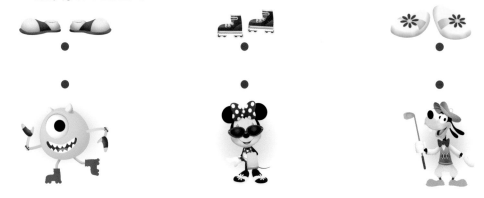

神秘美食

米奇 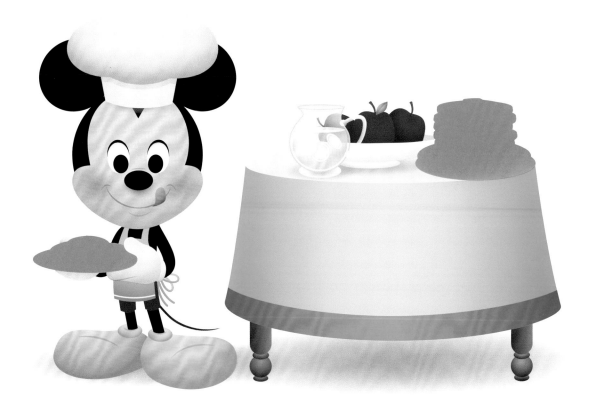 做了很多美食，其中還有兩件神秘美食，它們是什麼呢？
請從貼紙頁中選出貼紙貼在對應的剪影上，並把答案圈起來。

米奇做的神秘美食是（曲奇和西多士 / 曲奇和熱香餅）。

下面有三個水果盤，請根據由少至多的次序，從貼紙頁中
選出貼紙貼在對應的剪影上。

最少

最多

洗澡用具

洗澡時間到了！唐老鴨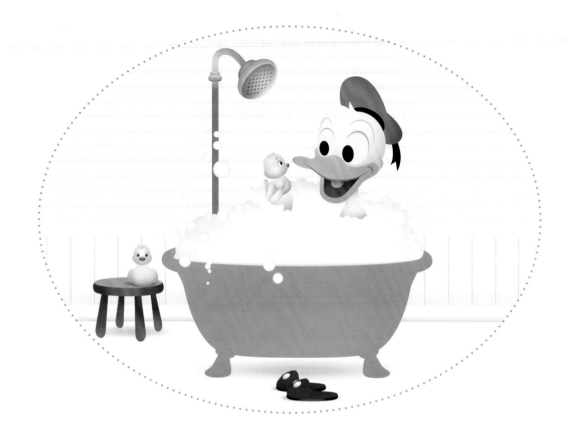坐在什麼東西裏面洗澡呢？請從貼紙頁中選出貼紙貼在剪影上，並把答案圈起來。

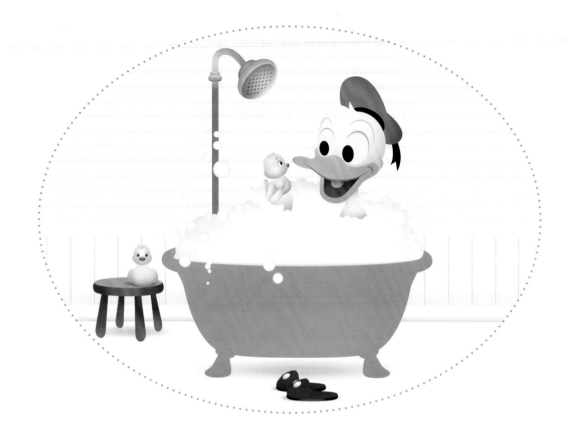

唐老鴨坐在（洗手盆 ／ 浴缸 ／ 廁所）裏面洗澡。

下圖中的東西都是能在水裏玩的玩具，它們是什麼呢？請從貼紙頁中貼在對應的剪影上。

冰在哪裏？

阿布 睏了，可是回到睡房後發現冰不見了！請從貼紙頁中選出貼紙貼在適當的位置，幫她找回冰吧！

 下面都是阿布 喜歡抱着睡的布娃娃，它們的樣子是怎樣的呢？請從貼紙頁選出貼紙貼在對應的剪影上。

茉莉公主的願望

茉莉公主 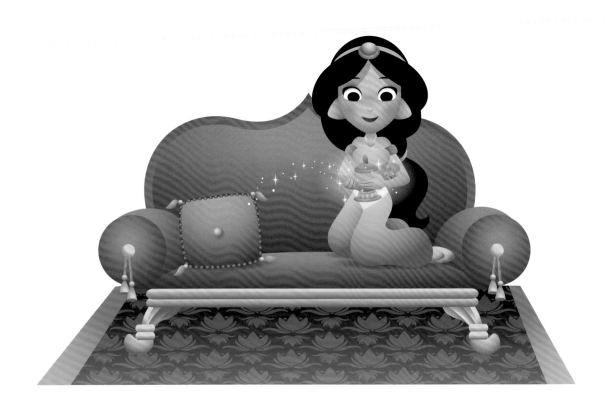 坐在沙發上擦神燈，希望燈神把阿拉丁 帶來。
請從貼紙頁中選出貼紙貼在適當的位置，幫茉莉公主實現願望吧！

 下面的花瓶裏各有不同數量的花，請根據從少至多的次序，從貼紙頁中選出貼紙貼在對應的剪影上。

最少

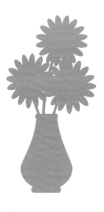

最多

雪櫃裏的食物

哪些食物要放在雪櫃裏呢？請從貼紙頁中選出貼紙貼在對應的剪影上。

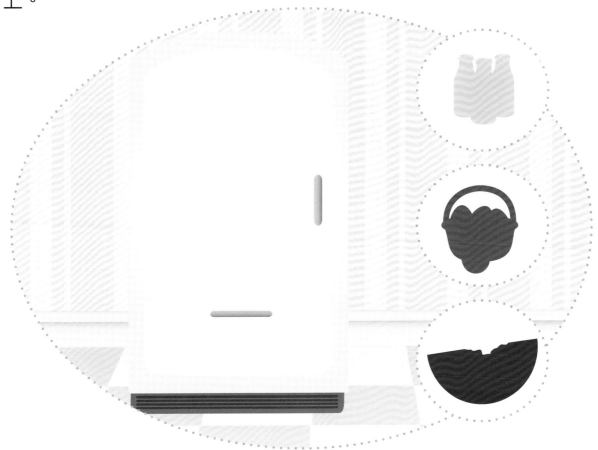

 在下面的帽子中，哪一頂沒有一模一樣的伙伴呢？請把它圈起來。

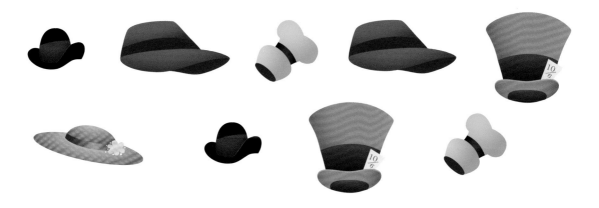

參考答案

P.2
泥塘裏洗澡

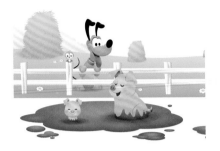

考考你

P.3
池塘裏的鴨子

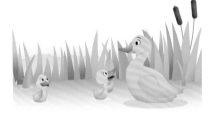

考考你

鸚鵡　　　　公雞

P.4
小雞找媽媽

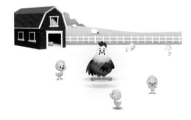

考考你

P.5
神秘的動物

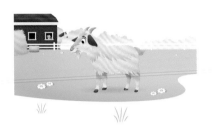

頭上有兩隻角，下巴有長鬍子，喜歡吃青草的是山羊。

考考你

圖1　　　　圖2

P.6
貝兒的動物朋友

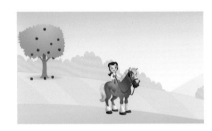

貝兒騎着的是馬。

考考你

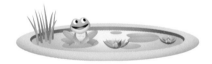

青蛙在池塘裏的荷葉上唱歌。

P.7
誰在「咩咩」叫？

羊會「咩咩」叫，我們還可以用牠們的毛製成毛衣。

考考你

狗媽媽　　　　狗爸爸

P.8
熱鬧的農場

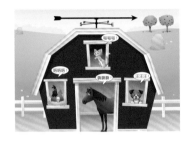

考考你

 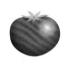

青瓜　　　椰菜　　　番茄

P.9
美味的食物

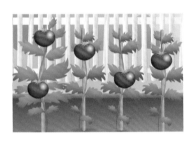

那些紅色的，吃起來酸甜又多汁的東西是番茄。

考考你

P.10
動物們的美食

松鼠　　　猩猩　　　驢子

考考你

P.11
動物們的大貢獻

考考你

豬　　　　鴨　　　　馬

P.12
布置家居

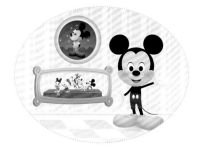

考考你

P.13
下午茶時間

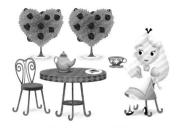

愛麗絲準備了茶和果醬多士。

考考你

P.14
窗戶在哪裏？

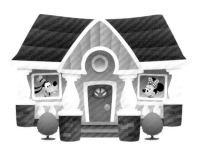

考考你

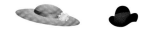

P.15
阿布的玩具

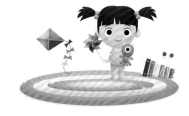

考考你

P.16
動物的家

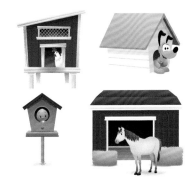

考考你

P.17
神秘美食

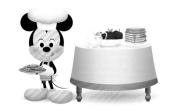

米奇做的神秘美食是曲奇和熱香餅。

考考你

最少　　　　　　　最多

P.18
洗澡用具

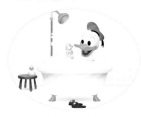

唐老鴨坐在浴缸裏面洗澡。

考考你

P.19
冧在哪裏？

考考你

P.20
茉莉公主的願望

考考你

最少　　　　　　最多

P.21
雪櫃裏的食物

考考你

迪士尼幼兒認知貼紙遊戲書④

農場和我的家

編　　寫：童趣

責任編輯：潘曉華

美術設計：陳雅琳

出　　版：新雅文化事業有限公司

　　　　　香港英皇道 499 號北角工業大廈 18 樓

　　　　　電話：(852) 2138 7998

　　　　　傳真：(852) 2597 4003

　　　　　網址：http://www.sunya.com.hk

　　　　　電郵：marketing@sunya.com.hk

發　　行：香港聯合書刊物流有限公司

　　　　　香港新界大埔汀麗路 36 號中華商務印刷大廈 3 字樓

　　　　　電話：(852) 2150 2100

　　　　　傳真：(852) 2407 3062

　　　　　電郵：info@suplogistics.com.hk

印　　刷：中華商務安全印務有限公司

　　　　　香港新界大埔汀麗路 36 號

版　　次：二〇一九年一月初版

ISBN: 978-962-08-7175-7

© 2019 Disney Enterprises, Inc. and Pixar.

All rights reserved.

Published by Sun Ya Publications (HK) Ltd.

18/F, North Point Industrial Building,

499 King's Road, Hong Kong

Published and printed in Hong Kong.